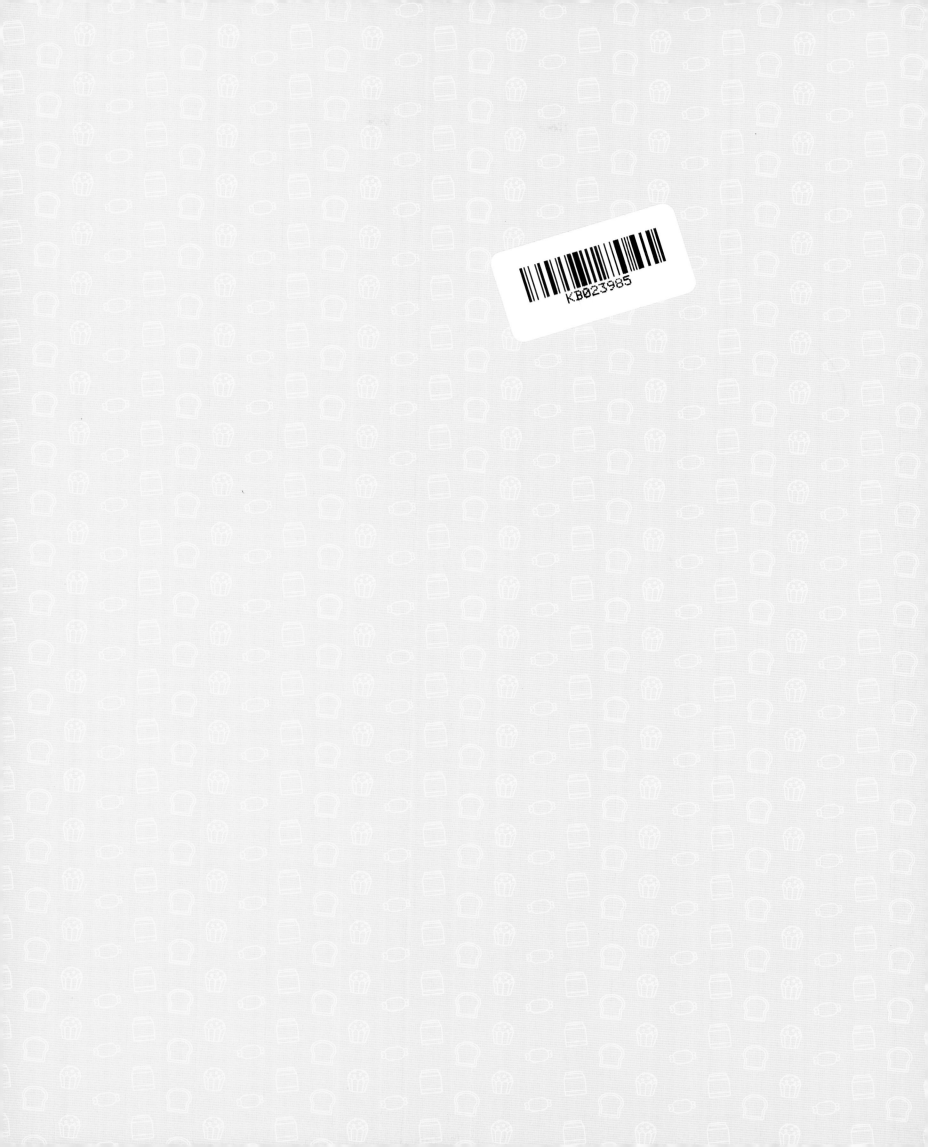

놀이 방법

1. 찾아보기	2. 게임하기	3. 정답 보기
꼭꼭 숨은 브레드와 친구들을 찾아봐!	재미있는 게임으로 잠시 쉬어 가자!	다 찾았으면 정답을 확인해 봐!
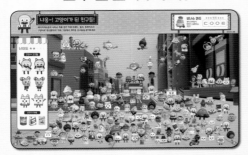	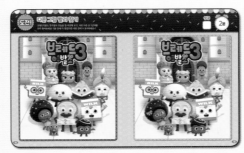	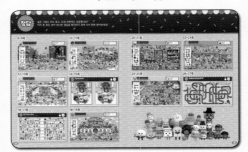

초판 1쇄 인쇄 2022년 3월 1일
초판 1쇄 발행 2022년 3월 20일

발행인 조인원
편집장 안예남 **편집담당** 이주희
출판마케팅담당 경주현 **제작담당** 오길섭 **디자인** Design Plus

발행처 ㈜서울문화사
출판등록일 1988년 2월 16일
출판등록번호 제2-484
주소 서울시 용산구 새창로 221-19
전화 편집 (02)799-9168, 출판마케팅 (02)791-0752

ISBN 979-11-6438-902-5

브레드이발쑈3

출동! 숨은 친구들을 찾아라!

브레드이발소 친구들 모두 모여라!

브레드

윌크

초코

소시지

꼬마 초콜릿들

난 선생

꿈틀이 젤리

빌크

떡 삼총사

호빵 가족들

치즈

꽈배기

거지빵

도넛 미용사

팝콘 감독

크루아상

빵아이거

버터와플

밀크 부모님

감자칩

곰보빵

쿠키 리포터

단팥빵 사장님

도넛 레인저

바게트

케이크여왕

케이크공주

아이스크림

햄버거 & 콜라

치즈케이크

마카롱

프레첼

멜론빵

치즈스틱 강도들

엄마 치즈케이크

몸짱 소시지

척척박사 소시지

금소시지

찐빵도사

버터

건빵

티라미수

딸기타르트

냐옹~! 고양이가 된 친구들!

베이커리타운에 나타난 쥐를 잡기 위해 브레드, 윌크, 컵케이크가
고양이로 변신했어요! 아래 그림에서 귀여운 친구들을 찾아보세요.

난이도 ★★★★★

고양이 친구들

꾸미기 재료

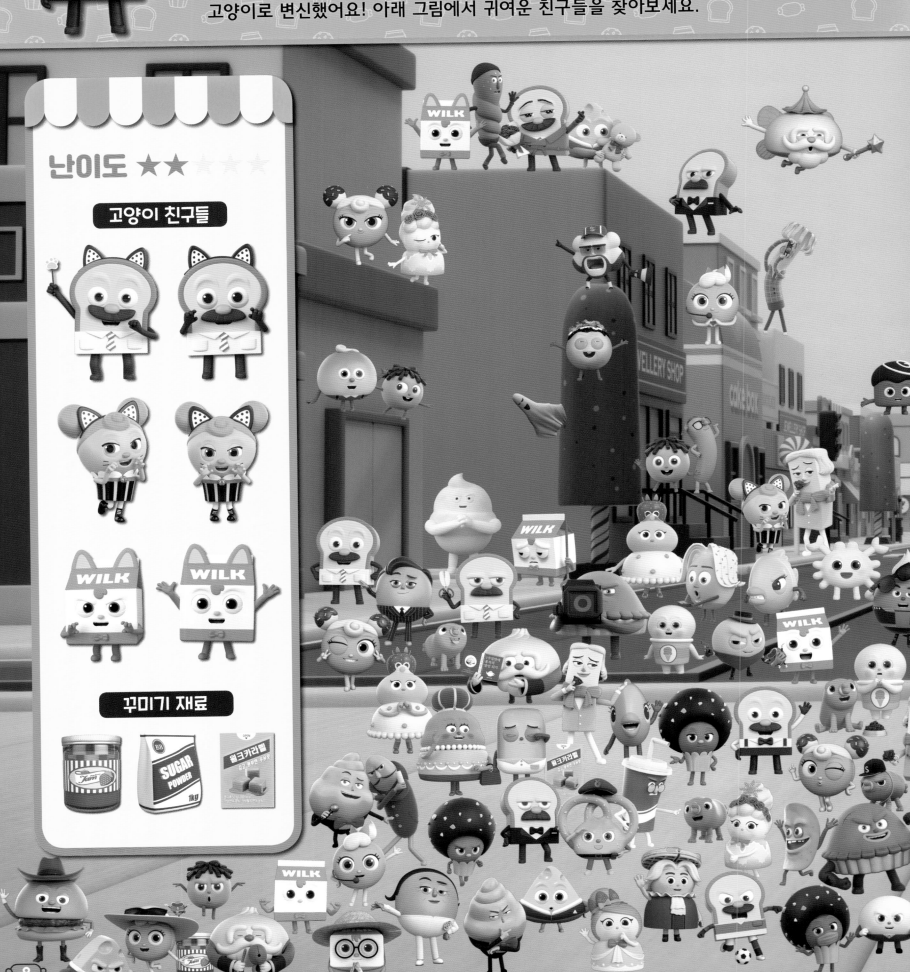

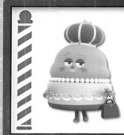

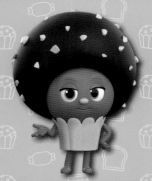

최고의 암산왕은 누구?

난 선생에게 특훈을 받은 초코가 감자칩과 암산 대결을 펼치려고 해요!
아래 그림에서 감자칩 팀과 초코 팀 친구들을 찾아보세요.

난이도 ★★★☆☆

감자칩 팀

초코 팀

계산 도구

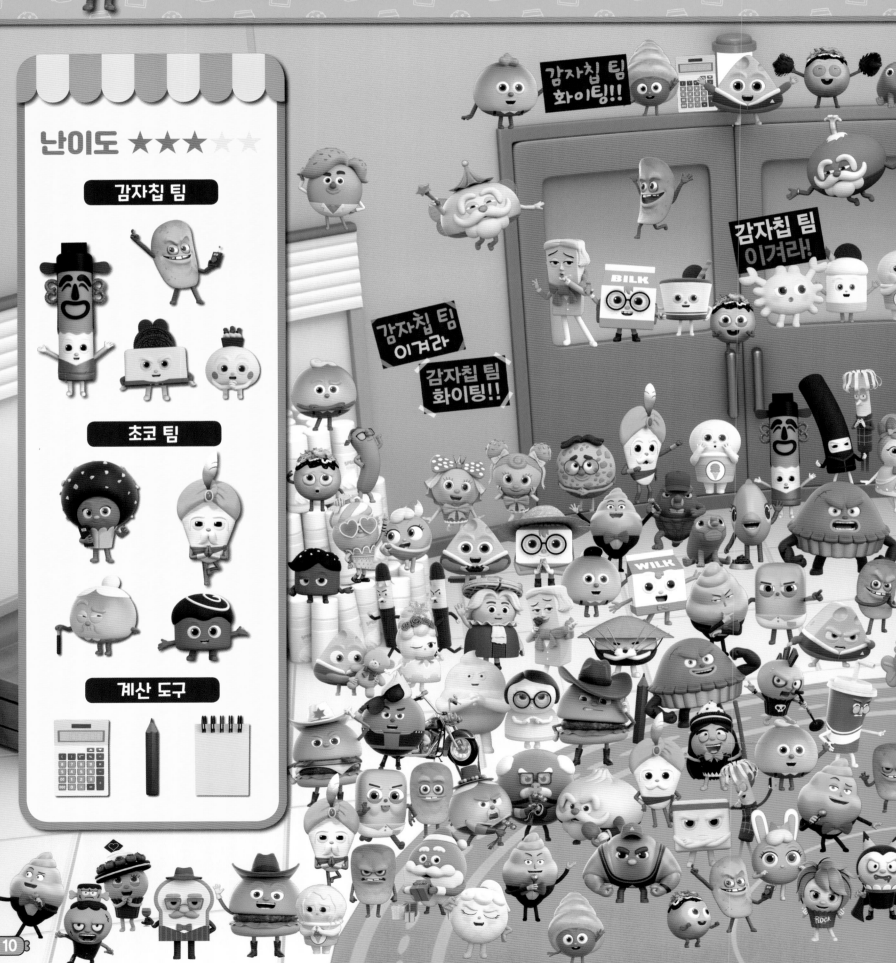

감자칩 팀
화이팅!!

감자칩 팀
이겨라!

감자칩 팀
이겨라

감자칩 팀
화이팅!!

보너스 퀴즈

초코가 속셈학원에서
난 선생에게
배운 과목은?

★★★ 힌트 ★★★

인사 : 남장

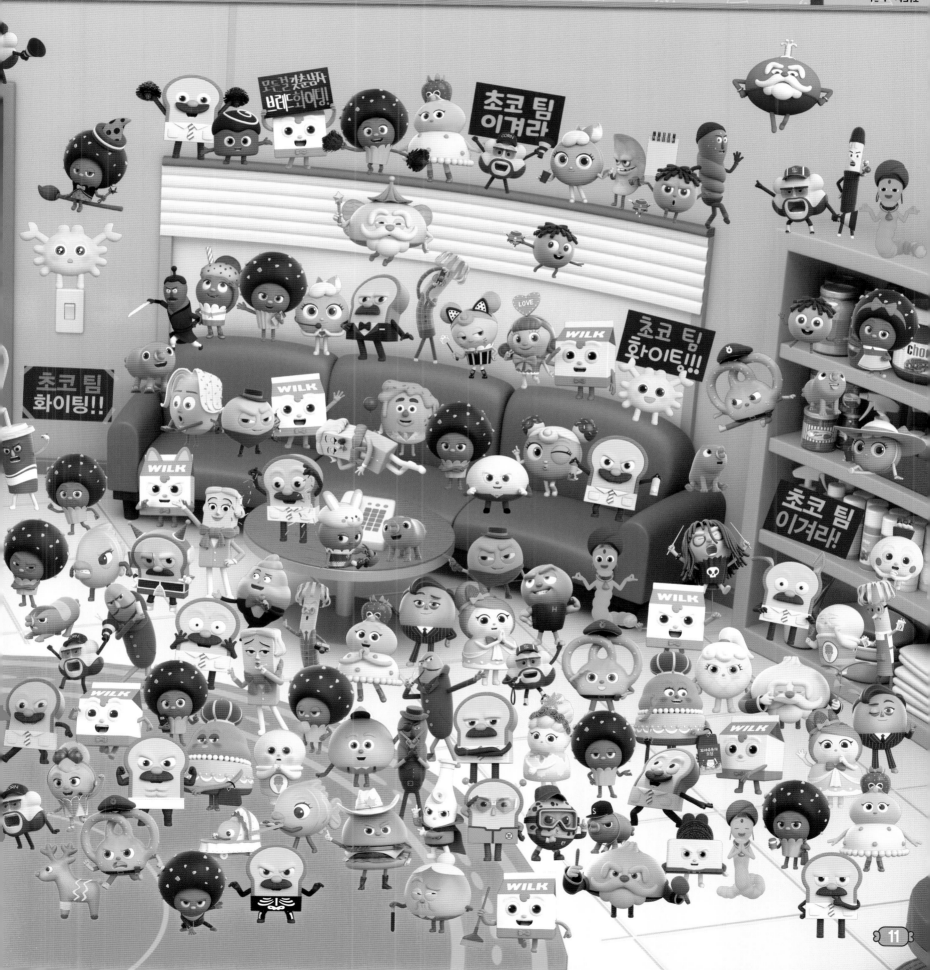

멋진 머리 뽐내기 대회

천재 이발사 브레드가 만들어 준 머리를 자랑하기 위해 모두 모였어요!
아래 그림에서 멋진 머리를 뽐내는 친구들을 찾아보세요.

난이도 ★★★☆☆

멋진 머리 친구들

꾸미기 도구

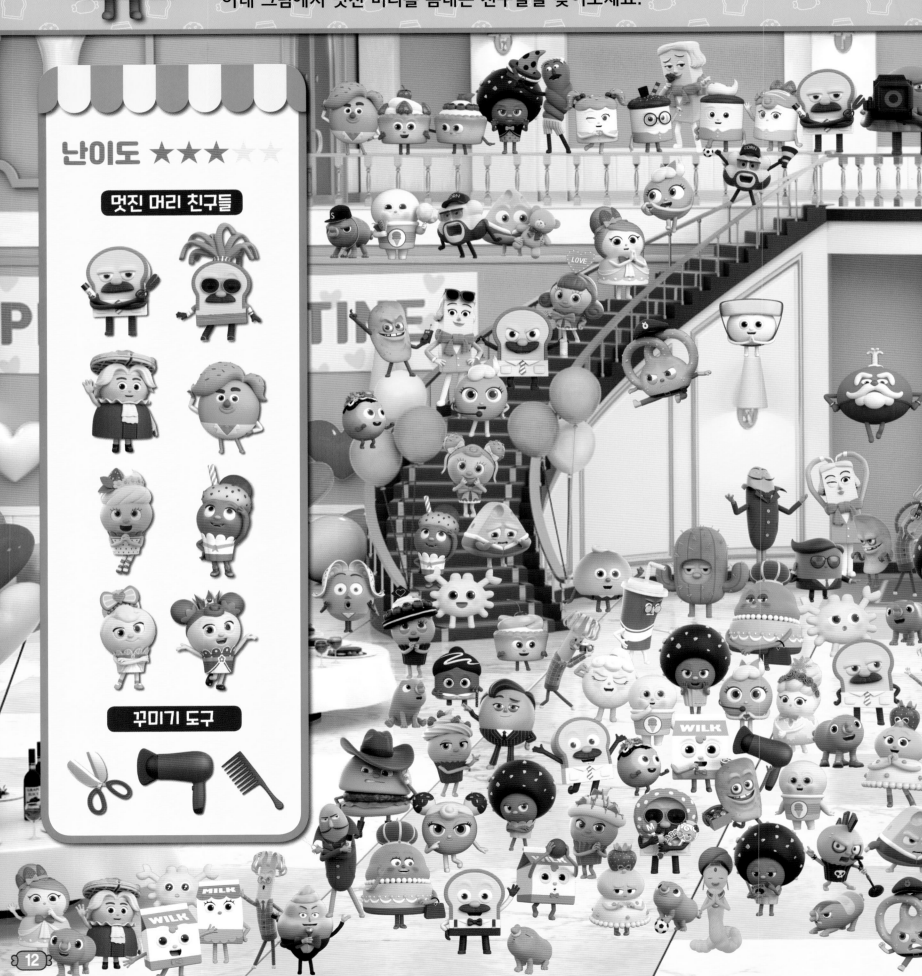

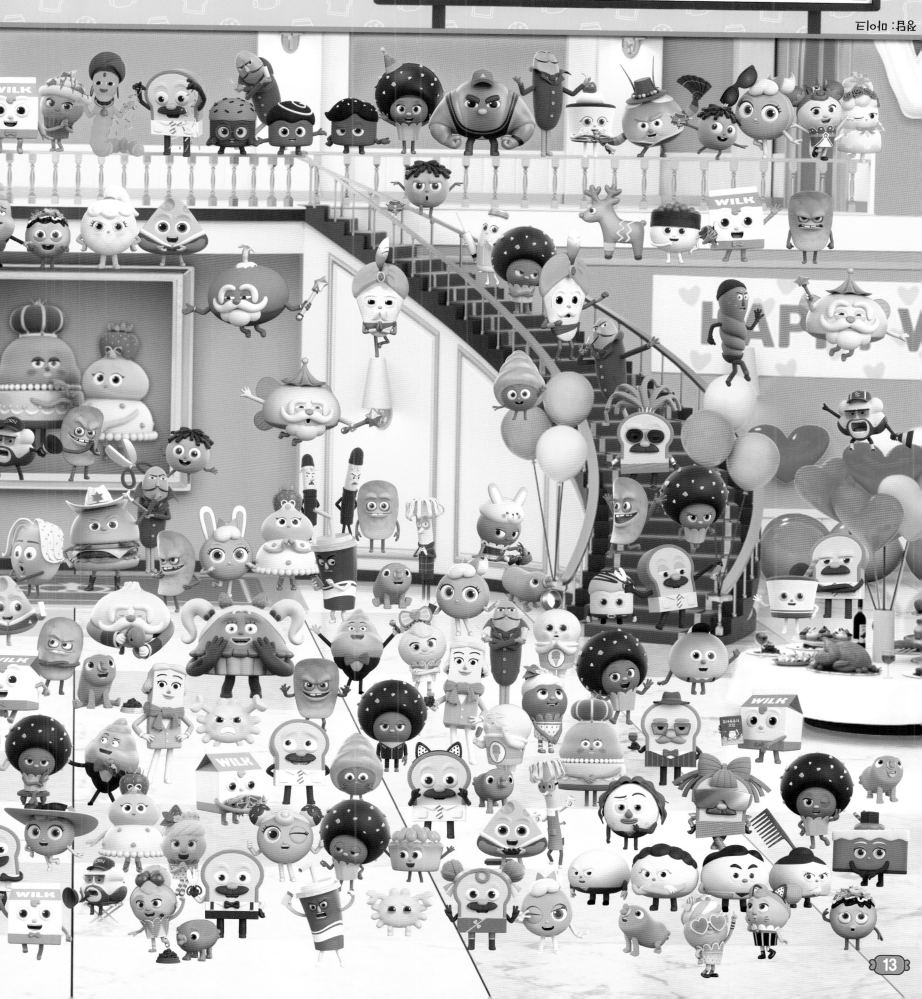

도전!

다른 그림 빨리 찾기

브레드이발소 친구들의 모습을 잘 비교해 보고, 서로 다른 곳 5군데를
모두 찾아보세요! 2분 안에 다 찾았다면 네모 칸에 V 표시하세요~!

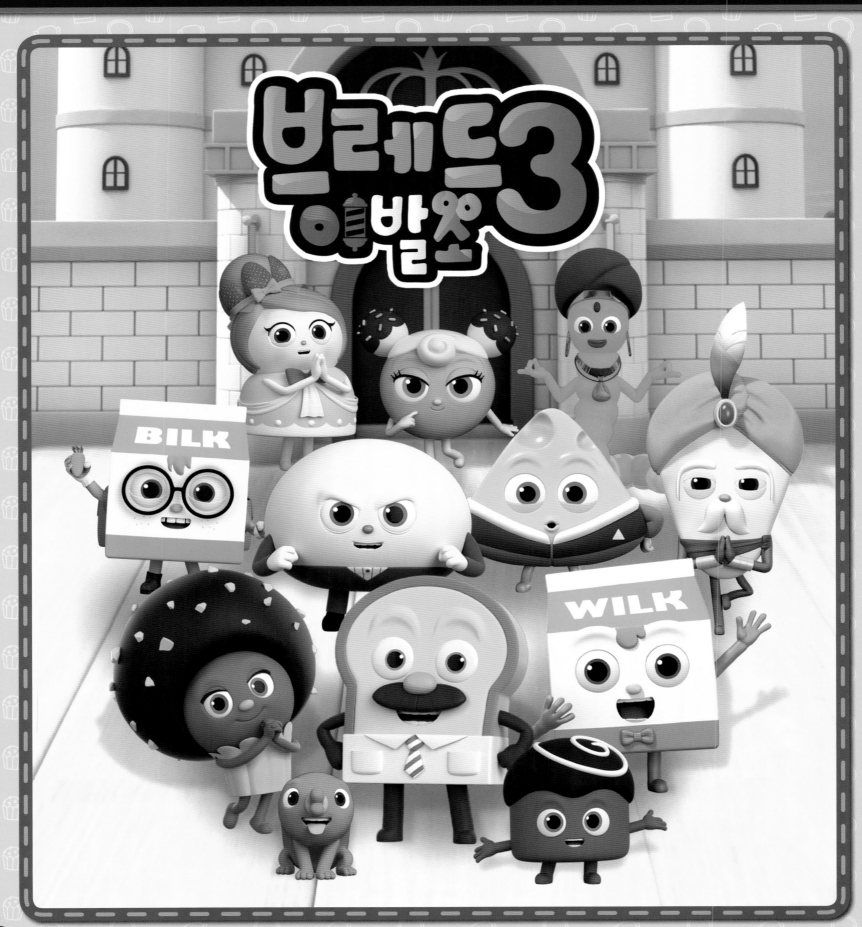

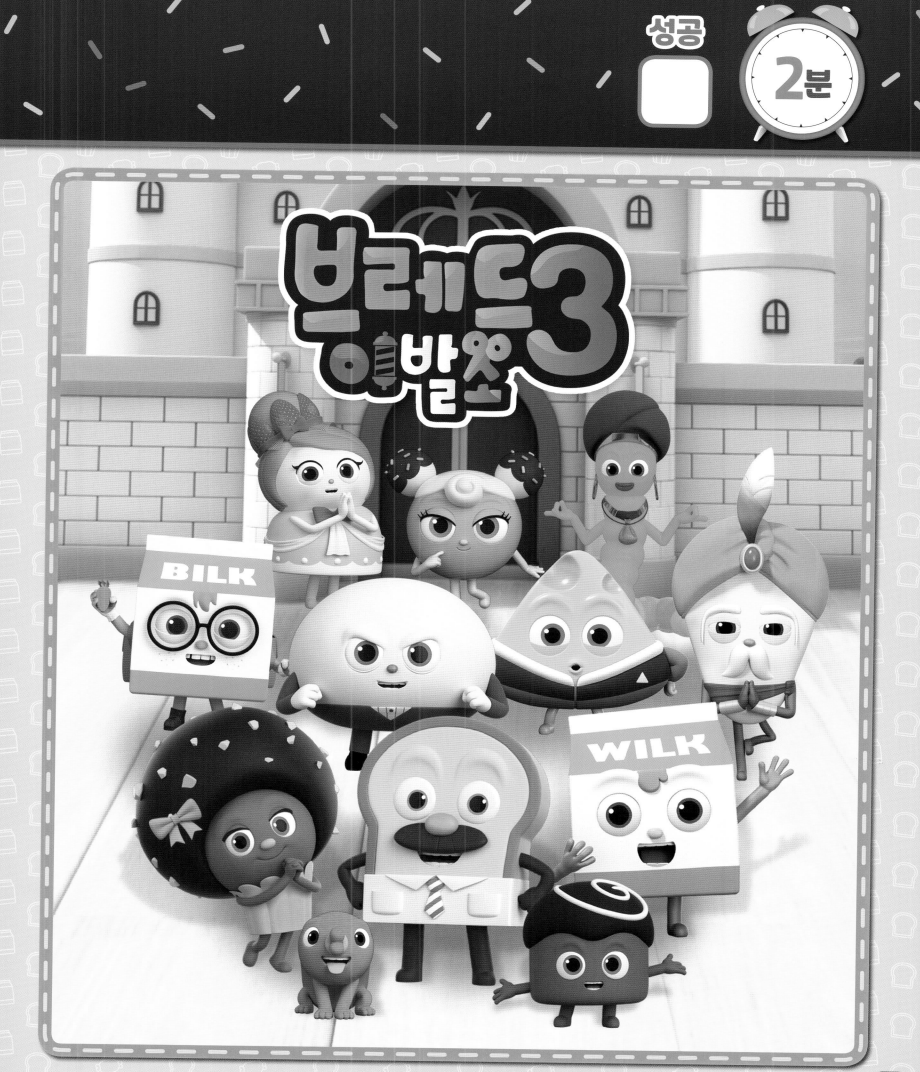

천재 이발사는 어디에?

빵 친구들이 키 재기 놀이를 하고 있어요. 친구들 사이에 숨어 있는 10명의
브레드를 모두 찾아보세요. 3분 안에 다 찾았다면 네모 칸에 V 표시하세요~!

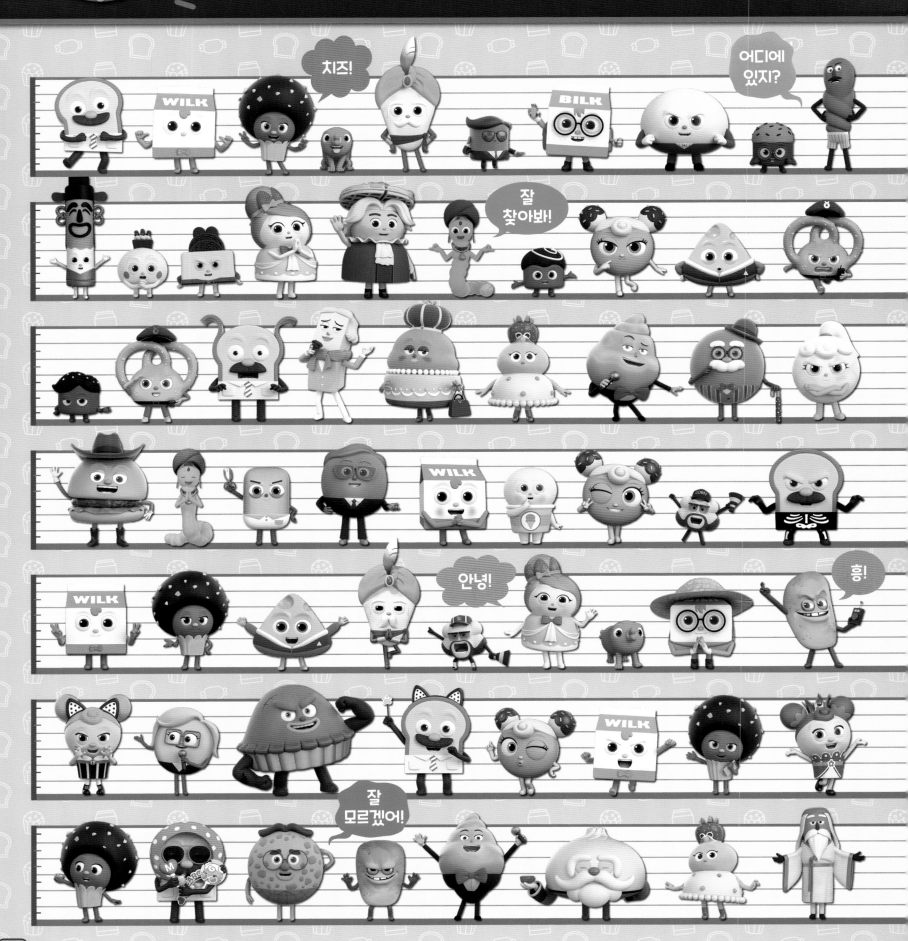

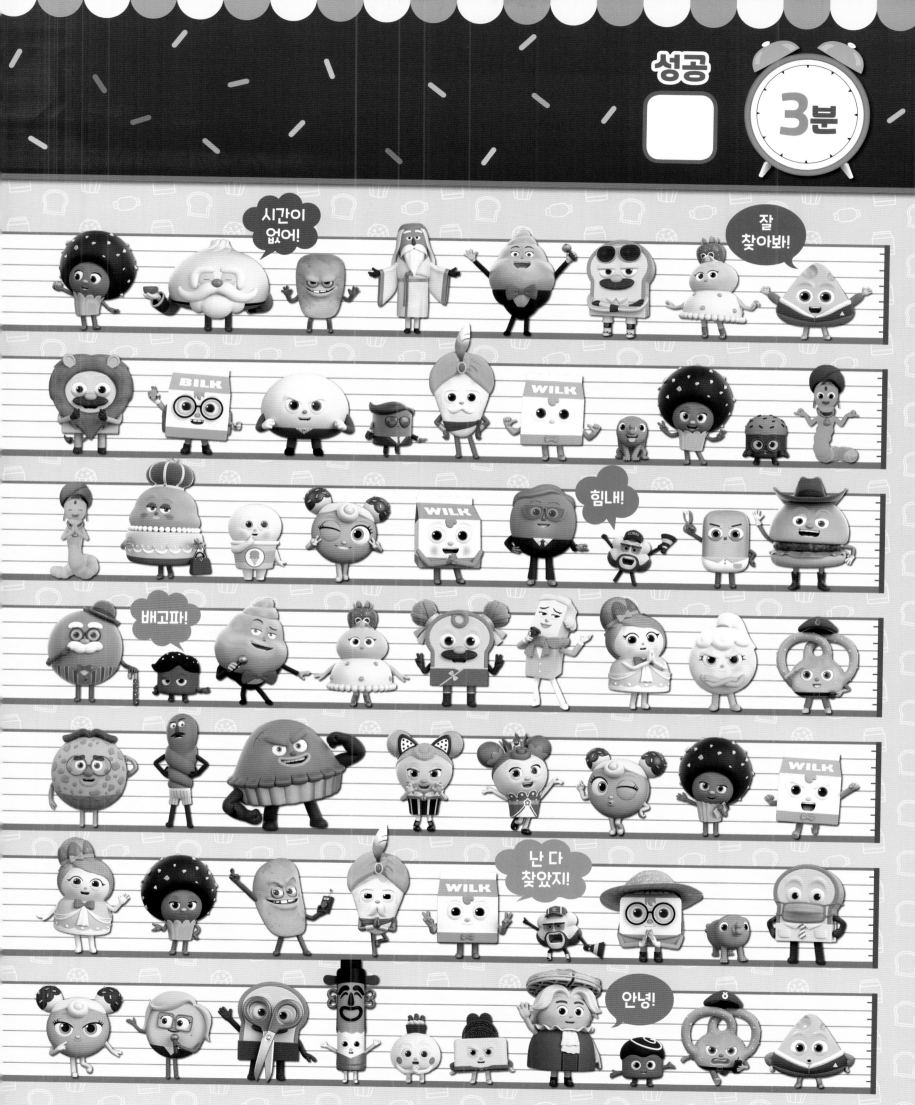

요가 고수가 된 브레드

다친 허리를 치료하다 요가를 터득한 브레드는 도둑까지 물리치게 됩니다!
아래 그림에서 요가 고수 친구들과 도둑들을 찾아보세요.

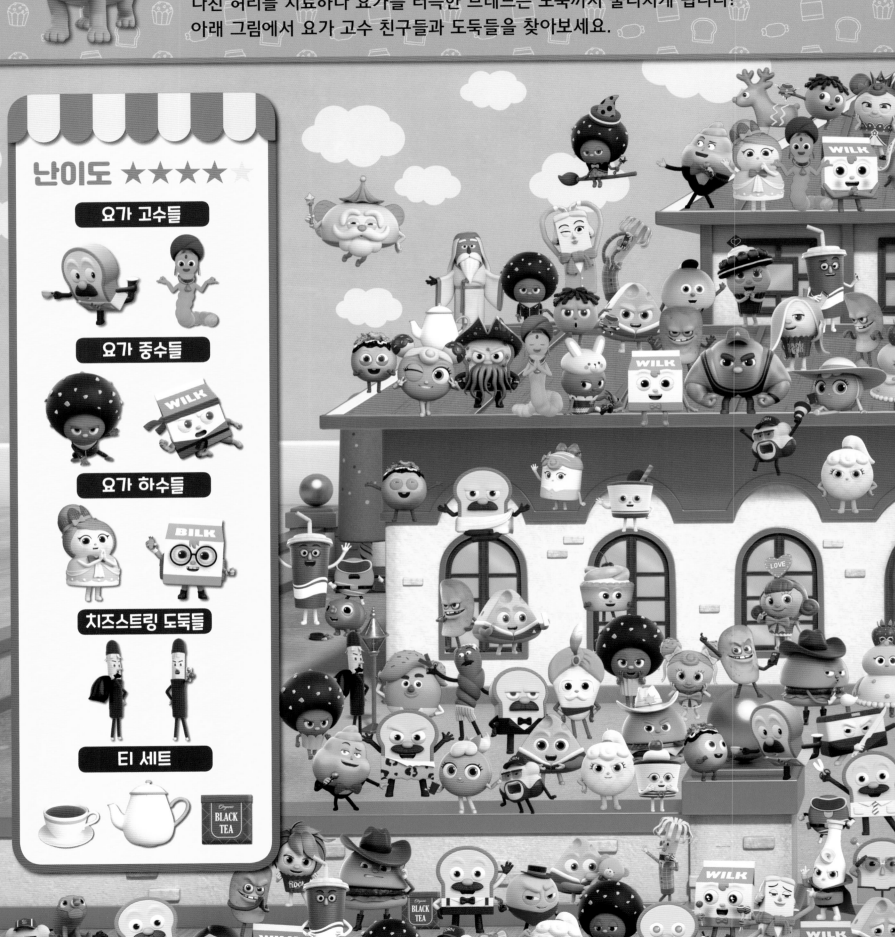

난이도 ★★★★☆

요가 고수들

요가 중수들

요가 하수들

치즈스트링 도둑들

티 세트

보너스 퀴즈

요가 달인으로
소문난 꿈틀이 젤리의
고향은?

★★★ 힌트 ★★★

정답 : 인도

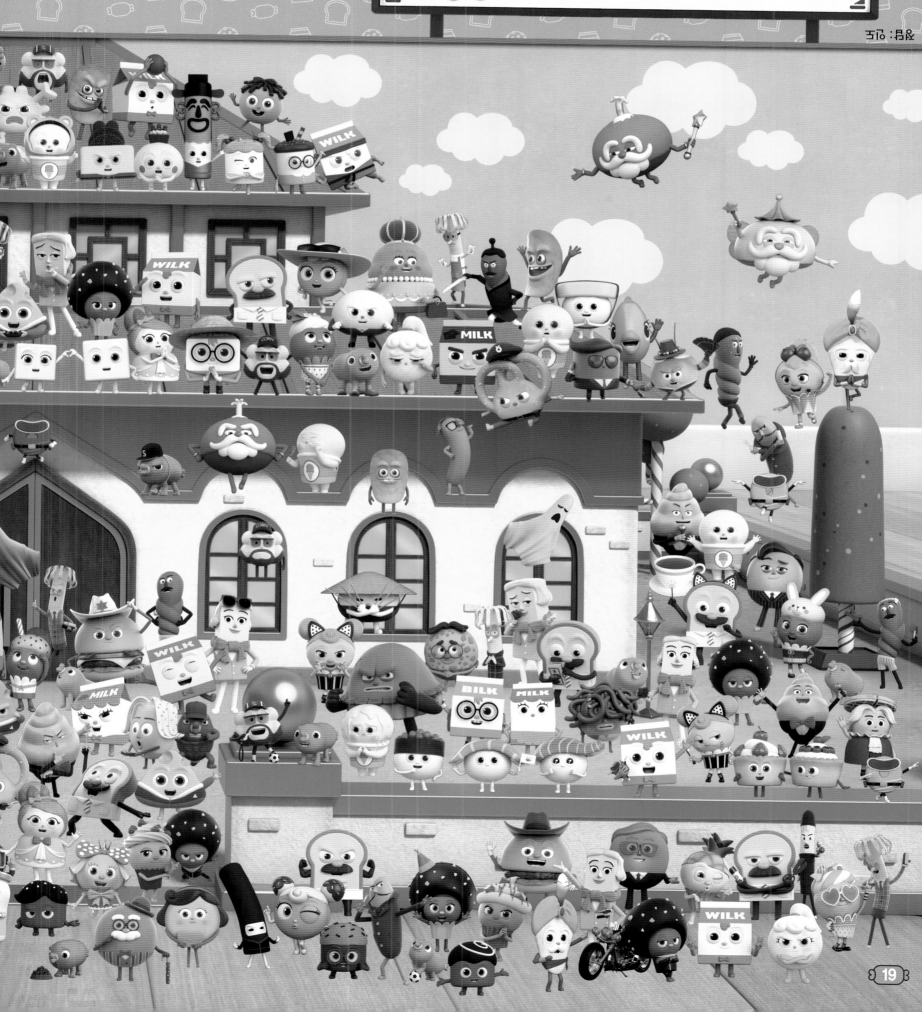

호빵 가족 이발소 접수!

브레드이발소를 차지하려는 호빵 가족의 음모를 막아야 해요!
아래 그림에서 호빵 가족과 이에 맞서는 브레드와 친구들을 찾아보세요.

난이도 ★★★★☆

호빵 가족

브레드와 친구들

이발소 물건

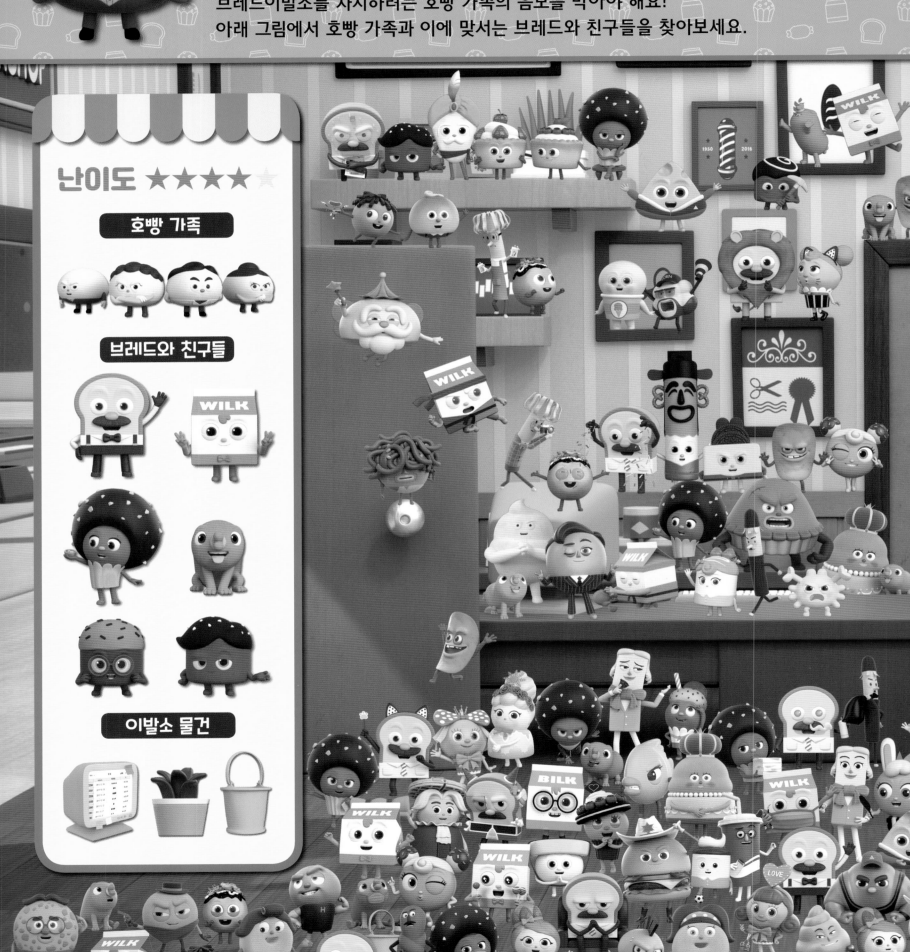

정답 : 경찰

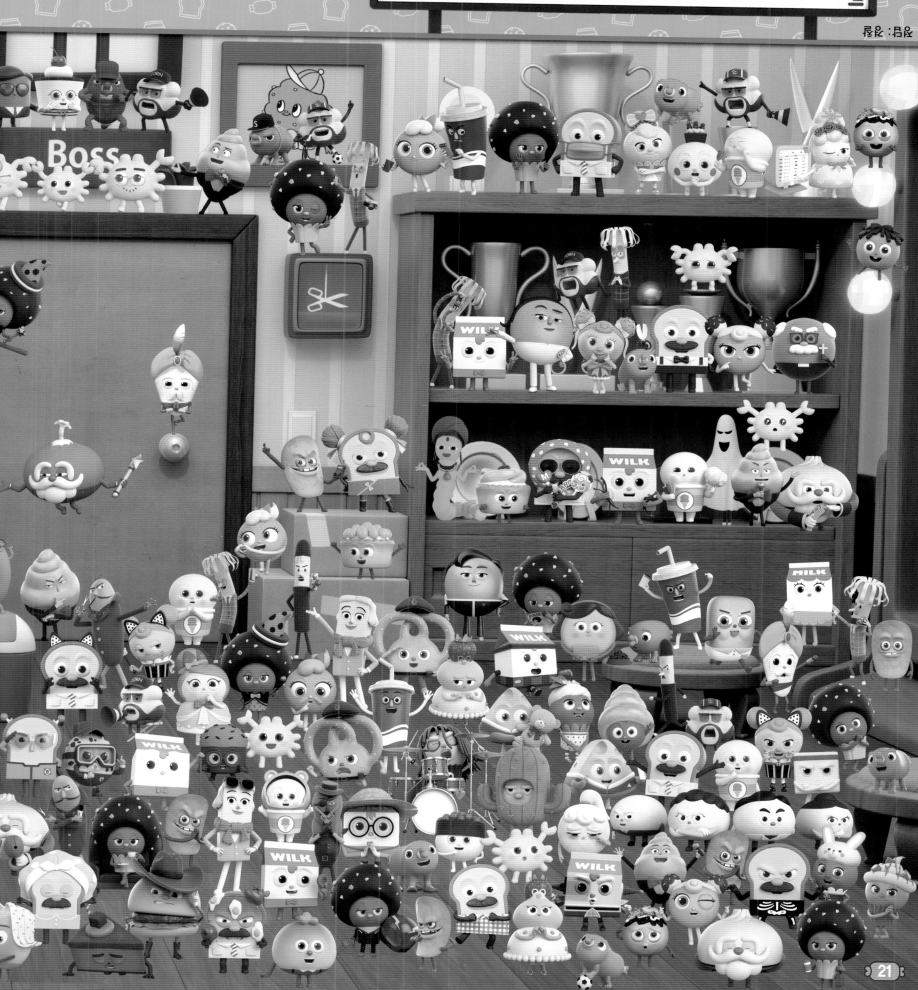

오싹오싹 유령의 집

핼러윈 데이를 맞아 놀이동산에 놀러 간 브레드, 윌크, 초코!
아래 그림에서 오싹한 유령들과 핼러윈 파티를 즐기는 친구들을 찾아보세요.

난이도 ★★★★☆

유령의 집 컵케이크

핼러윈 파티 친구들

변신 재료

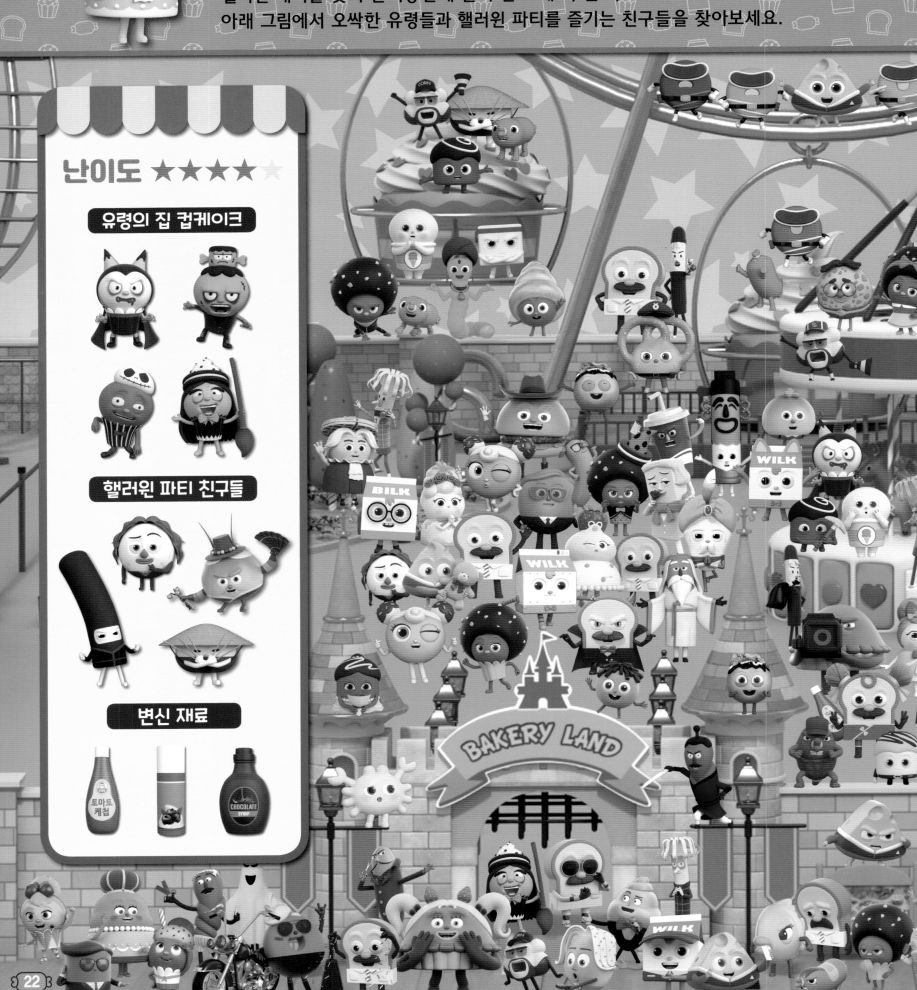

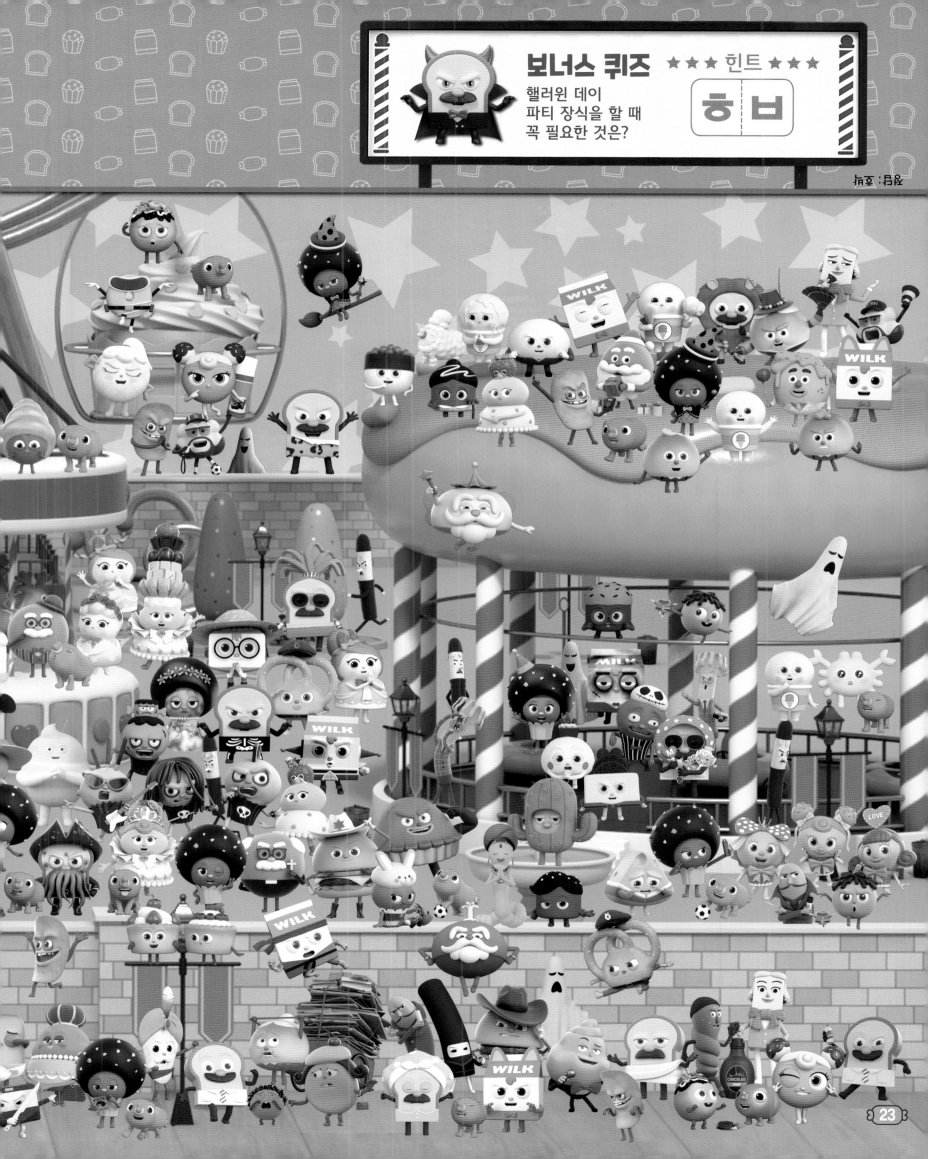

촬영은 정말 즐거워~!

브레드가 이발소 홍보를 위해 친구들과 재미난 영상을 찍으려고 해요!
아래 그림에서 베이커리타운 친구들을 찾아보세요.

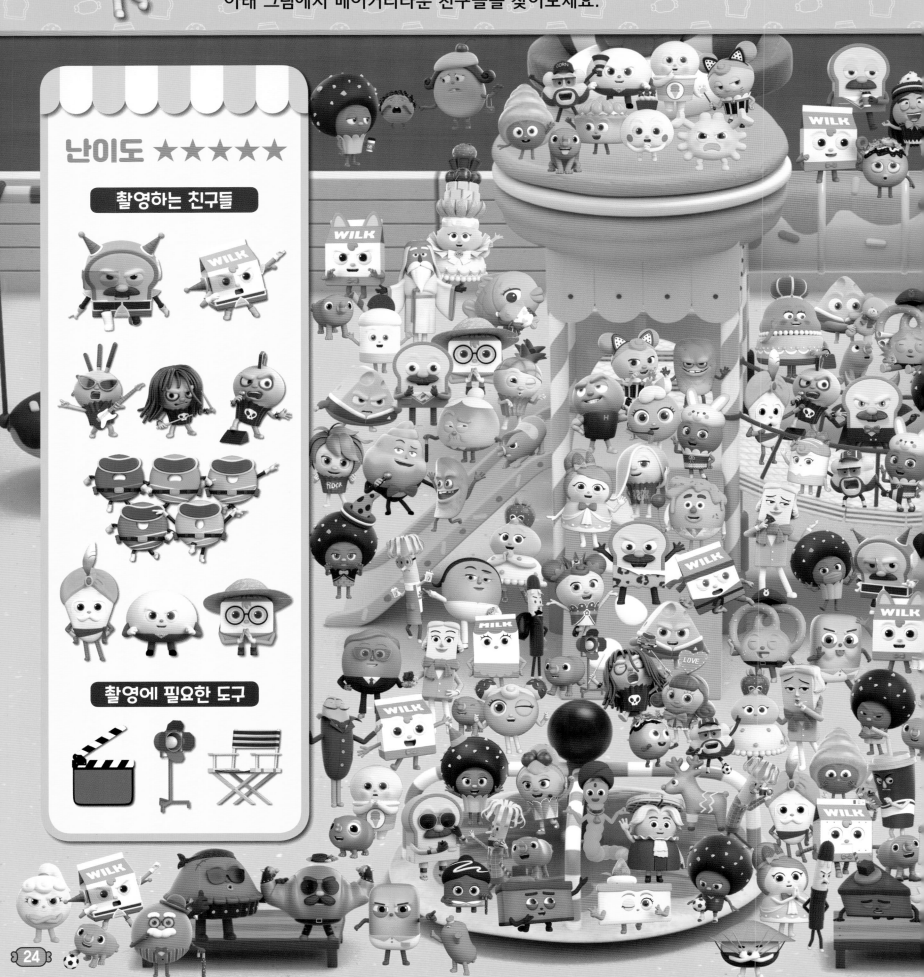

난이도 ★★★★★

촬영하는 친구들

촬영에 필요한 도구

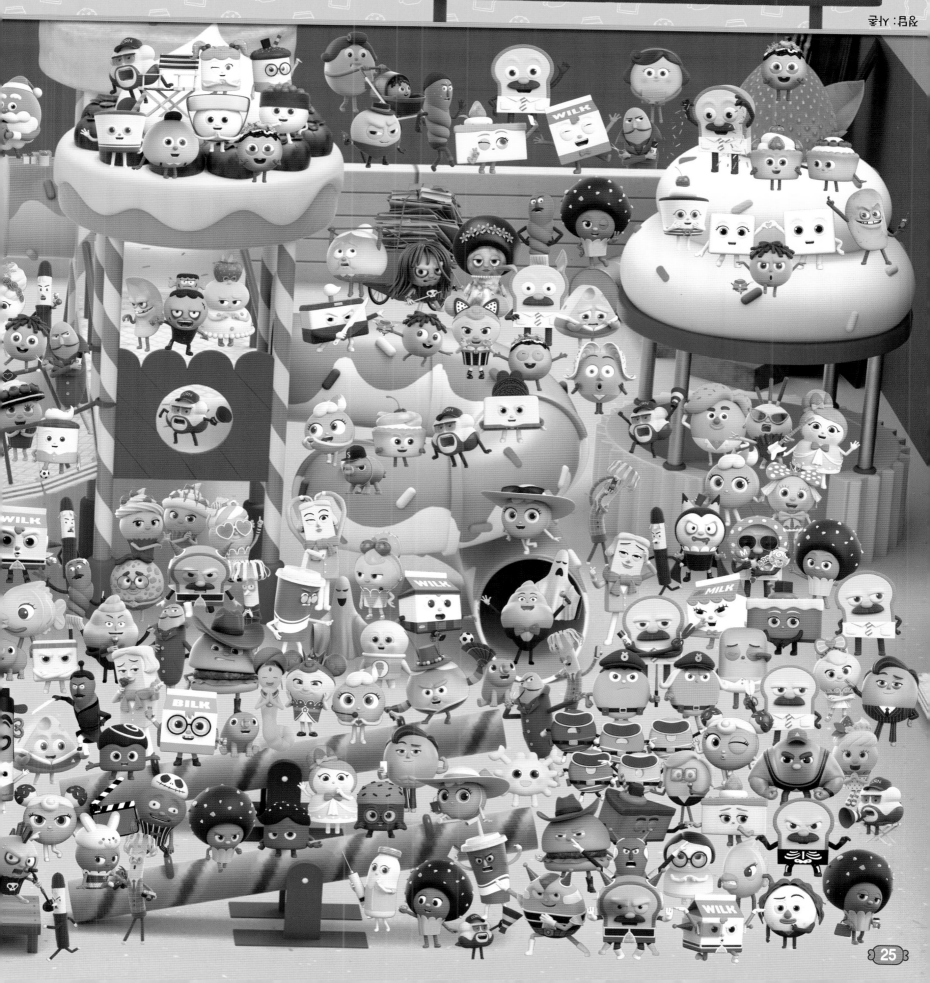

25

도전!

뱅글뱅글 브레드이발소를 찾아라!

윌크의 부모님이 윌크를 만날 수 있도록 알맞은 길을 찾아보세요.
3분 안에 다 찾았다면 네모 칸에 V 표시하세요~!

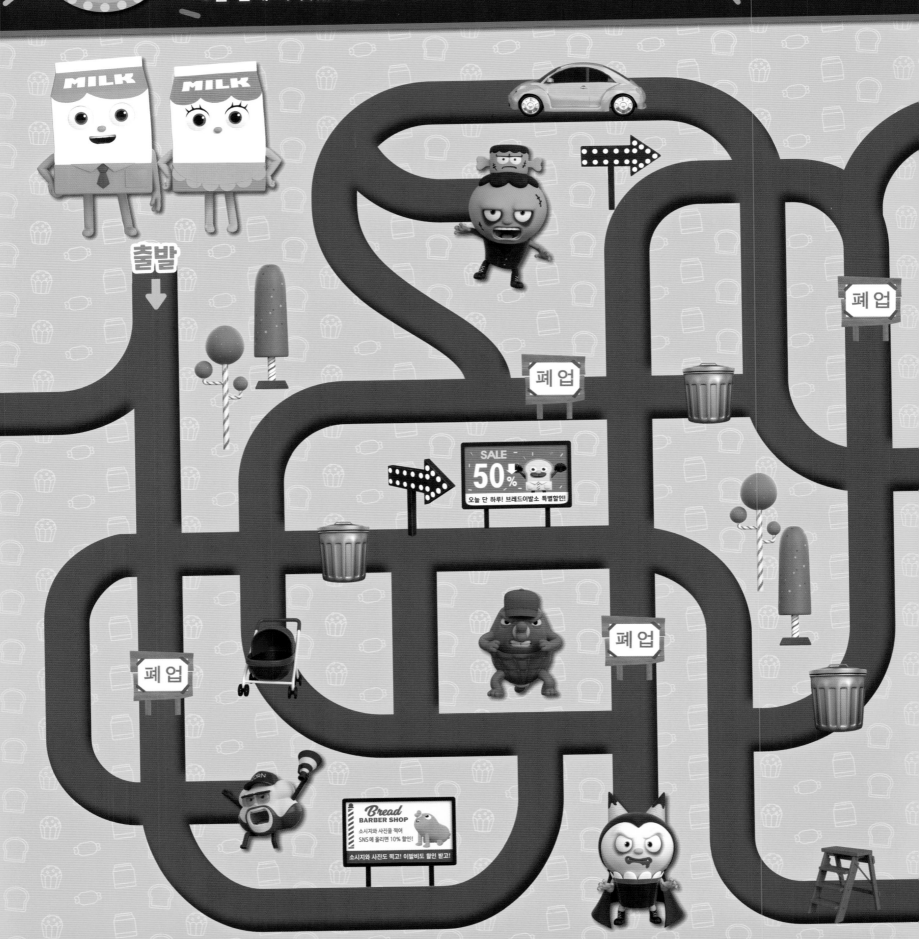

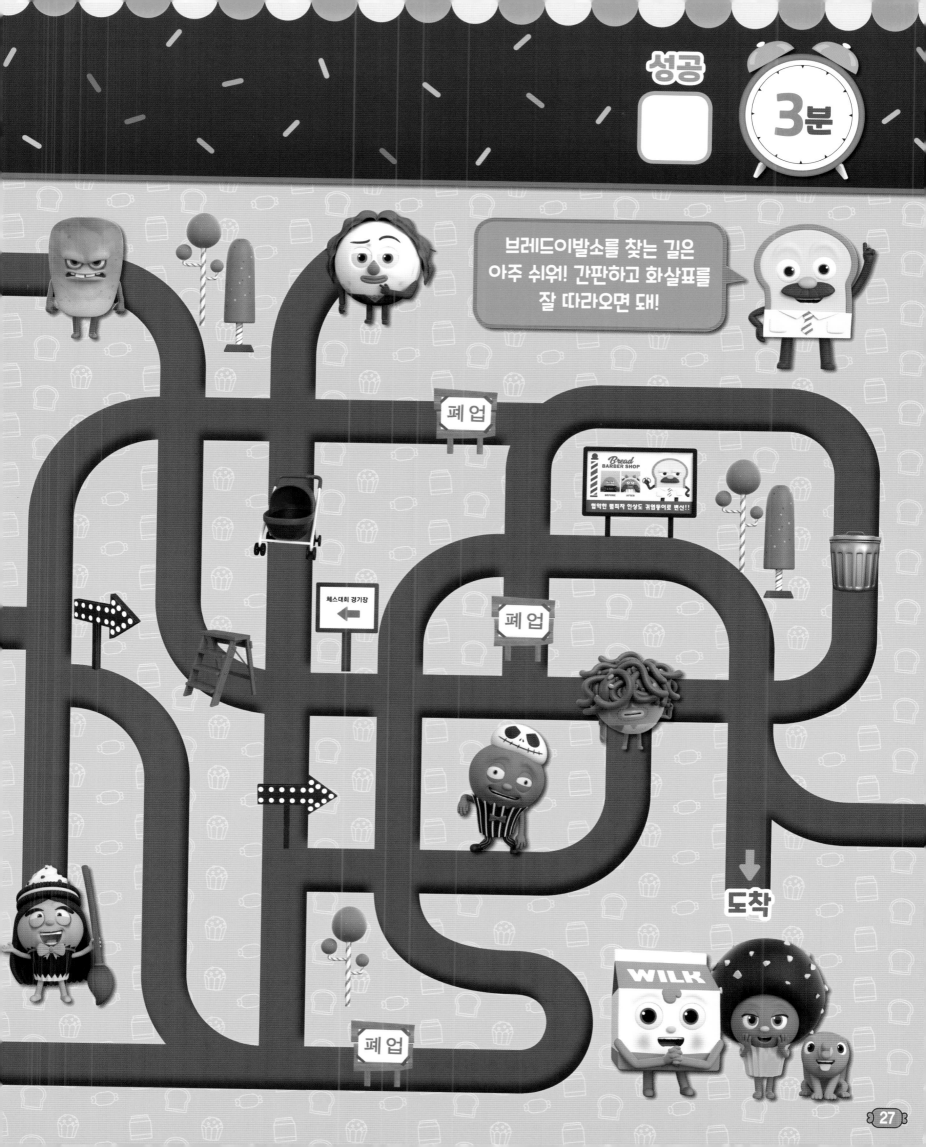

정답

숨은 그림도 모두 찾고, 도전 과제에도 성공했나요?
아직 못 찾은 것이 있다면 정답을 확인하기 전에 다시 한번 찾아보세요!

8~9쪽

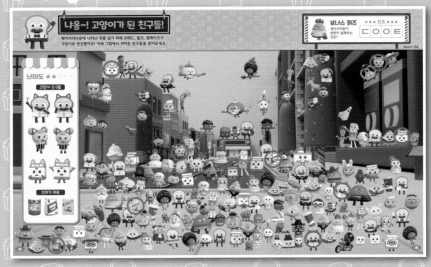

10~11쪽

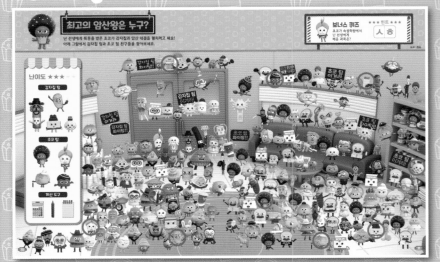

12~13쪽

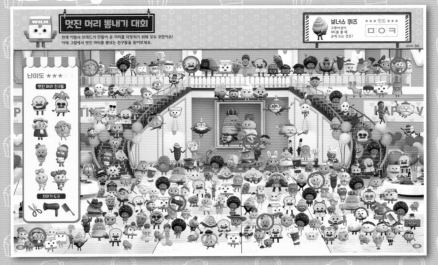

14~15쪽

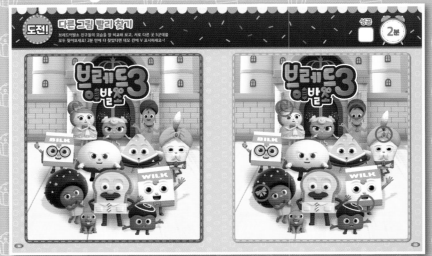

16~17쪽

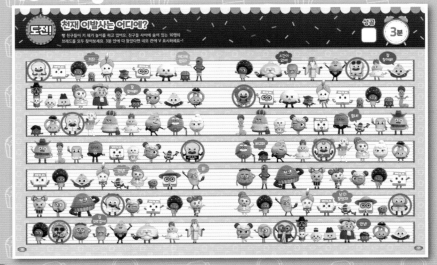

18~19쪽

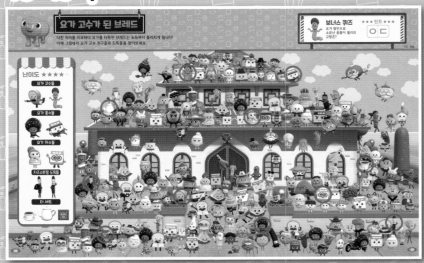

20~21쪽

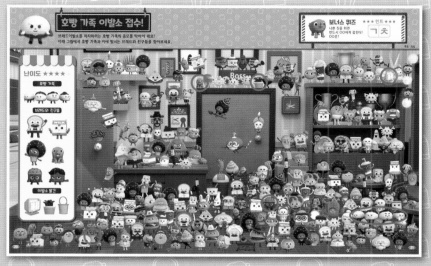

22~23쪽

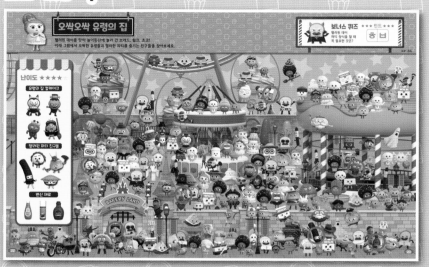

24~25쪽

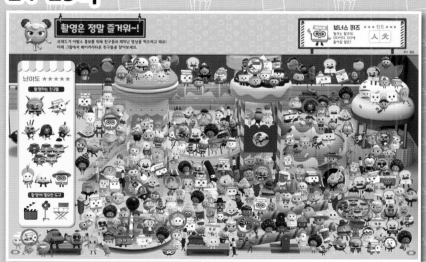

26~27쪽

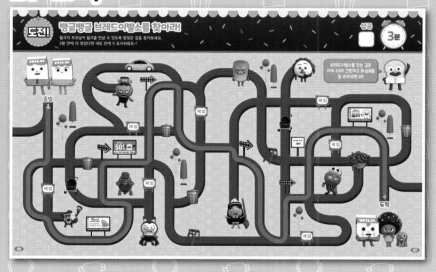

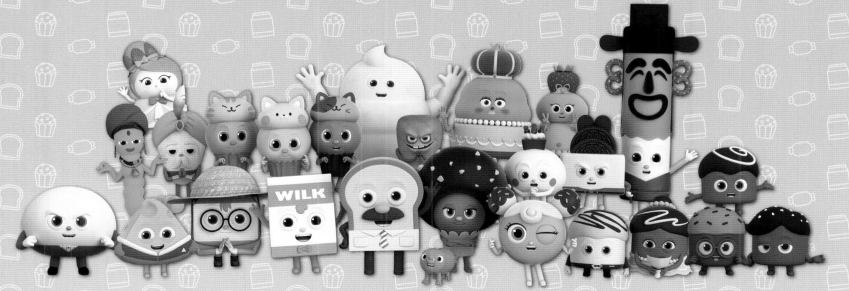